BERNARD PALISSY

ÉTUDE

SUR SA VIE ET SUR SES ŒUVRES

FERDINAND DE LASTEYRIE

Membre de l'Institut

(Extrait de la Revue des Beaux-Arts des 15 juillet et 1er août 1855)

PARIS
IMPRIMERIE DE PILLET FILS AÎNÉ

Ce travail, publié pour la première fois dans *les Beaux-Arts, revue de l'Art ancien et moderne*, est le résumé du discours prononcé par l'auteur à la grande séance publique tenue à Paris, le 26 mars 1865, au profit de l'Œuvre de la statue de Bernard Palissy.

BERNARD PALISSY

ÉTUDE

SUR SA VIE ET SUR SES ŒUVRES

PARIS. — TYPOGRAPHIE DE A. PILLET,
5, rue des Grands-Augustins.

BERNARD PALISSY

ÉTUDE

SUR SA VIE ET SUR SES ŒUVRES

PAR

FERDINAND DE LASTEYRIE

Membre de l'Institut.

(EXTRAIT DE LA REVUE LES BEAUX-ARTS DES 15 JUILLET ET 1er AOUT 1865)

PARIS
IMPRIMERIE DE PILLET FILS AINÉ
5, RUE DES GRANDS-AUGUSTINS, 5

1865

BERNARD PALISSY

ÉTUDE SUR SA VIE ET SUR SES ŒUVRES

I

L'histoire, jusqu'à ces derniers temps, n'était guère autre chose que le récit plus ou moins exact des grands faits politiques ou militaires. Elle enregistrait avec soin les noms des princes et de leurs ministres, des capitaines ou des prélats illustres. Mais quant à ces grands hommes qui, dans une sphère moins ambitieuse, dans les arts, dans les sciences ou dans les lettres, contribuent également à la gloire d'un siècle et à la marche progressive de l'humanité, à peine daignait-on s'occuper d'eux.

Plus éclairés aujourd'hui, nous voulons tout connaître de ce qui se rattache à l'histoire de la civilisation, et nous aimons à remettre au grand jour des gloires modestes restées trop longtemps dans l'ombre. Pour nous, il n'y a plus d'humble condition, lorsque celui qui l'occupe sait la grandir par son génie ou l'anoblir par son caractère.

Palissy, le pauvre potier de terre, fut un de ces hommes exceptionnels, un de ces héros du travail qui, partis de rien, savent arriver à tout par l'irrésistible force de leur volonté et de leur génie.

Il avait pour devise : *Pauvreté empêche les bons esprits de parvenir*, devise décourageante, mais trop souvent bien vraie, qu'il se chargea néanmoins lui-même de démentir glorieusement. C'est que, là où les bons esprits eux-mêmes s'arrêtent souvent et fléchissent et succombent, les grands esprits seuls savent trouver des forces nouvelles pour vaincre et triompher de l'obstacle.

L'origine de Palissy est obscure. On croit qu'il naquit à la Chapelle-Biron, sur les confins du Périgord et de l'Agenais. Il était, de son métier, peintre sur verre, et, en même temps, il possédait des connaissances en géométrie qui le firent souvent employer à des travaux d'arpentage ou de cadastre. C'était même, paraît-il, ce qui, dans le principe, lui rapportait le plus de profit. On était processif de ce temps-là tout aussi bien que du

nôtre ; on plaidait volontiers pour un mur mitoyen, pour la borne d'un champ, et les talents de Palissy le faisaient rechercher comme expert.

Tout jeune il se mit à voyager, vivant comme il pouvait de son double état. Il parcourut ainsi non-seulement le Midi de la France, mais encore le Poitou, la Normandie, la plupart des provinces du nord, les Pays-Bas, et même quelques parties de l'Allemagne. D'aussi longues pérégrinations étaient chose rare à cette époque. Elles devaient promptement mûrir un esprit aussi observateur que celui de Bernard Palissy ; elles durent grandement élargir le cercle de ses idées. Il est, du reste, facile de s'en convaincre par la lecture des remarquables écrits publiés par le pauvre artisan dans les courts moments de répit que lui laissa la fortune.

Les sciences naturelles avaient pour lui un irrésistible attrait : configuration du sol, régime des eaux, formation des cristaux et des fossiles, il observait tout sur sa route, et la merveilleuse sagacité de son esprit lui fit dès lors entrevoir, comprendre en quelque sorte d'instinct, une foule de vérités que la science moderne devait plus tard établir et démontrer victorieusement.

Cuvier, qui s'y connaissait, n'a pas craint de proclamer que le commencement, l'embryon de la géologie se trouvait dans les œuvres de notre Bernard. Physique, chimie, il savait de tout cela infiniment plus que ses contemporains. Esprit de progrès par excellence, il combattait énergiquement les préjugés de son époque, plus énergiquement encore les fourberies des astrologues, des alchimistes et autres faux savants qui vivaient alors de l'ignorance et de la crédulité publiques.

Palissy, il le raconte lui-même, ne savait ni le latin, ni le grec ; le livre de la nature était presque le seul dans lequel il eût appris à lire. Il tenait la pratique des choses en beaucoup plus grand honneur que les théories creuses, et déclarait naïvement qu'un chaudron rempli d'eau et placé sur le feu lui avait appris plus de physique que tous les livres des philosophes.

Tout était matière à problème pour cet esprit curieux et chercheur.

Lorsqu'il eut terminé ses voyages, d'autres sujets vinrent bientôt s'offrir en pâture à son insatiable activité.

Bernard Palissy s'était fixé à Saintes, à Saintes qui devait devenir bientôt le théâtre de ses luttes, de ses souffrances si héroïquement supportées, de sa gloire si chèrement acquise. Il s'y était marié, et, tout naturellement, à la suite du mariage vinrent les charges, hélas ! bien lourdes, de la famille.

Cependant, dès cette époque, les talents de Palissy l'avaient mis en rapport avec plusieurs grandes familles du pays, parmi lesquelles il devait trouver plus tard de dévoués protecteurs. Ce fut sans doute ainsi qu'il eut occasion de voir la fameuse coupe de terre émaillée qui, de son propre aveu, lui inspira la première idée de ces *émaux* dont la recherche allait bientôt absorber toutes les forces de son intelligence et mettre à de si rudes épreuves l'énergie de sa grande âme.

Bien qu'on ignore ce qu'était précisément cette coupe, tout porte à croire que ce devait être quelque faïence italienne à fond blanc ; car c'est à peu

près exclusivement à la poursuite des émaux de cette couleur que se mit Palissy.

Malgré tous ses talents, il n'était que très-imparfaitement préparé à des travaux de cette nature. Bien que l'art du potier et celui du verrier appartiennent tous deux à la grande famille des arts céramiques, les procédés de l'un diffèrent essentiellement des procédés de l'autre. Aussi, faute de connaissances pratiques, le pauvre Palissy se vit-il exposé d'abord à perdre beaucoup de temps en tâtonnements infructueux. Ses premières compositions, il les faisait pour ainsi dire au hasard, puis il les mettait au feu, sans même savoir le degré de chaleur auquel pouvait s'opérer la fusion. Dans de pareilles conditions, le succès était presque impossible. Bernard manquait donc fournées sur fournées, et, à ce métier, il se ruinait tout doucement. L'argent manquait, la femme grondait, les enfants criaient, si bien que, de temps à autre, Bernard devait se résoudre à suspendre momentanément ses essais pour chercher, dans la pratique de ses talents, quelques ressources nouvelles et le moyen de subvenir aux plus pressants besoins de sa famille.

Cette suspension momentanée de ses recherches ne fut pas tout à fait sans profit pour lui : elle lui donna le temps de réfléchir. Aussi, se méfiant désormais de son inexpérience, résolut-il de confier la cuisson de ses nouveaux essais à un potier de profession dont le four était établi dans le voisinage. Mais tout le petit gain de ses derniers travaux devait encore venir s'engloutir là ; car le four du potier n'était point chauffé à une température suffisante pour fondre les émaux.

Palissy, qui ne s'en rendait pas compte, attribuait toujours l'insuccès de ses tentatives au mauvais choix des ingrédients, recommençait sans cesse, variait ceux-ci à l'infini et se consumait, de la sorte, en vains efforts.

Fort heureusement, vers cette époque, des commissaires du roi, envoyés en Saintonge pour l'établissement de la gabelle, ayant eu besoin de faire lever le plan des vastes marais salants qui se trouvent dans cette province, eurent l'idée de recourir à Palissy pour cet important travail. D'après ce qu'il nous apprend lui-même, le profit qu'il en tira paraît avoir été assez considérable ; mais, comme de juste, ce profit, Palissy le consacra tout entier à la recherche de son fameux émail. Aussitôt libre, l'infatigable chercheur se remit à combiner, à composer des émaux par centaines. Il en revêtait à mesure toutes sortes de poteries brutes ; puis, convaincu à présent que le feu des fours à poteries ordinaires était insuffisant, il porta cette fois ses essais à une verrerie voisine. La chaleur, en effet, y était plus intense, et, par suite, la fusion de l'émail s'opéra, au moins partiellement, dans le four à vitres. Quelques pièces vinrent même assez bien. Mais, par malheur, ce n'était pas encore l'émail blanc, ce phénix des émaux que cherchait exclusivement Palissy.

Tout était donc à recommencer.

Cela se raconte, en peu de mots ; mais ils étaient bien nombreux et bien longs ces jours d'épreuves. Deux années, deux années encore, furent employées à chercher de nouvelles combinaisons, à poursuivre de nouveaux essais.

Enfin, un jour, sur trois cents pièces d'essai mises au feu, il en sort une

blanche et polie comme il l'avait rêvée. Qui n'eût dit qu'il tenait la victoire? Pourtant, c'est de ce jour-là précisément que commence pour Palissy la plus rude série de souffrances et d'épreuves.

Enivré de ce premier succès, mais encore une fois ruiné jusqu'à son dernier sou, Bernard, faute d'en pouvoir acheter, se mit alors à fabriquer lui-même, de ses mains inexpérimentées, une foule de poteries destinées à de nouvelles expériences; puis, toujours de ses propres mains, il se prit à construire dans sa maison un four en tout semblable à celui des verriers. Quels labeurs! et quelle longueur de temps! Le four construit, il cuit ses vases au premier feu. Tout va bien jusque-là. Mais c'est alors qu'il faut retrouver, en tâtonnant encore, la composition de ce bel émail une fois déjà rencontré si heureusement. Que d'essais, que de préparations nouvelles!

Enfin, tout est prêt! le moment est venu de passer les pièces au second feu, à celui qui doit fondre l'émail. Seul, toujours seul pour suffire à ce rude labeur, Palissy, pendant six jours et six nuits, reste là haletant, l'œil fixé sur les regards de son fourneau. Six jours! et rien ne fond! Il n'a pas fait entrer assez de fondant dans la composition de son émail. Palissy s'en aperçoit. Point de relâche! il se remet à piler, à broyer, à préparer encore de nouvelles pièces d'essai; et, pendant ce temps, il faut que le feu brûle toujours, il ne faut pas que le fourneau se refroidisse un seul instant. Épuisé, mais trouvant sans cesse de nouvelles forces dans son indomptable volonté, Bernard suffit à tout. La nouvelle fournée est préparée. — O désespoir, tout à coup le bois manque! — Palissy brise les treilles de son jardin; cela ne suffit plus; il jette ses propres meubles en pâture à la flamme; cela ne suffit pas encore; de ses doigts crispés, il arrache jusqu'aux planchers de sa maison. Palissy en est venu à ce point de surexcitation mentale où l'intelligence de l'homme semble, en quelque sorte, comme suspendue entre le génie et la folie.

Et tout le monde, en effet, le taxait déjà de fou; et déjà, à la suite de la ruine venait la misère, et, à la suite de la misère, la menace du déshonneur.

Bafoué, vilipendé, insulté par des créanciers qu'il ne pouvait satisfaire, Palissy avait-il au moins pour lui ces consolations du cœur, ces saintes joies de la famille, si nécessaires à l'homme aux jours d'épreuves et de défaillance? Non! ses enfants, trop jeunes, ne savent encore que mêler les pleurs et les cris de la faim aux menaces des créanciers déçus. Sa femme, sa malheureuse femme elle-même, incapable de le comprendre et de s'associer à la grandeur du sacrifice, l'accable, et vient impitoyablement porter le dernier coup à ce noble cœur.

Oh! ce n'est rien que de lutter contre les difficultés matérielles de la vie! Pour l'homme de génie, soutenu, enflammé par l'enthousiasme de l'idée qu'il poursuit, ce n'est rien que de lutter contre la misère et ses douloureuses angoisses. Misère, angoisse, on peut tout supporter, tout jusqu'à l'outrage. Mais entendre sans faiblir ses enfants crier la faim, entendre celle qui devrait être l'ange de votre existence vous poursuivre, elle aussi, de ses malédictions, oh! c'en est trop pour une force humaine; c'en est trop de ce combat suprême entre le génie et le cœur!

La pauvre femme de Palissy était sortie de bien bas, dira-t-on. Misé-

rable, ignorante, chargée de famille; pouvait-on s'attendre à ce qu'elle s'élevât ainsi au niveau des aspirations et de la sublime abnégation de ce grand homme ?

Mauvaise excuse que celle-là ! Les plus grands cœurs se rencontrent souvent dans les plus humbles conditions, et Dieu sait jusqu'à quel point la femme vraiment digne de ce nom sait pousser l'héroïsme de la souffrance. Mais malheur au grand homme qui n'est pas doublé d'une femme de cœur ! malheur à l'ouvrier de la pensée qui, dans les jours d'épreuves, trouve fermé pour lui ce cœur où il aurait tant besoin de retremper son courage !

De toutes ses souffrances, celle-ci, la moins remarquée peut-être, fut certainement l'une de celles qui frappa le plus cruellement Palissy. On en rencontre la preuve évidente, malgré toute la réserve dont il use, à chaque page de l'émouvant récit qu'il nous a laissé lui-même de ses longues et cruelles tribulations. — « Je trouvais en ma chambre une pire persécution que la première, » dit-il tristement. — Et pourtant, nous l'avons vu, cette première persécution dont il parle ici pouvait déjà bien compter pour quelque chose : toutes ses ressources épuisées, son crédit ruiné, sa considération ébranlée, et tout cela sans avoir encore atteint le but qu'il poursuivait depuis tant d'années au prix de tels sacrifices !

Cependant, si incomplets que fussent les résultats de ses derniers essais, la solution du problème était en partie trouvée. A défaut de l'émail blanc tant cherché, quelques autres avaient réussi, et enfin Palissy pouvait prétendre à tirer quelques fruits, quelques profits de son travail.

Il se remit donc à l'œuvre encore une fois, s'adjoignant, pour moins perdre de temps, un ouvrier potier qu'il nourrissait, hélas! à crédit, à la taverne voisine; car il n'avait pas même chez lui de quoi le faire manger. Mais, par le même motif, il ne put garder longtemps cet ouvrier, et encore ne parvint-il à compléter son salaire qu'en lui abandonnant ses propres habits en payement.

Réduit de nouveau à sa seule industrie, il lui fallait cependant reconstruire son four. Rien n'arrête Palissy : il se fait maçon. Faute d'argent pour acheter des briques neuves, il démolit son ancien four, dont les éclats vitrifiés par la cuisson coupent à chaque instant ses pauvres doigts. N'importe ! les mains encore tout enveloppées de linges sanglants, il reconstruit un nouveau four, puis se remet à chauffer et à cuire.

Cette fois tout annonce une réussite complète. Déjà Palissy, par le succès partiel de ses derniers essais, était parvenu à ramener un peu d'estime sur ses travaux. Tout le monde attend avec intérêt le résultat de cette nouvelle épreuve. Ses voisins, ses créanciers surtout veulent assister à la fin de l'opétion.

Hélas ! un dernier accident l'attendait encore. Le mortier employé à la construction du four contenait des cailloux qui ont éclaté sous l'action du feu, et ces éclats, lancés sur l'émail, y ont adhéré au point de déshonorer les plus belles pièces.

Juges moins difficiles que Palissy, tous les autres admirent, et bien des mains avides vont déjà se saisir de cette fournée si impatiemment attendue.

Mais non ! Bernard ne le souffrira point. Impitoyable pour ses créanciers comme pour lui-même, il ne permettra pas que l'émission de produits si imparfaits ternisse prématurément la gloire de sa découverte. De sa main armée d'une barre de fer, l'artiste indigné brise toutes ces œuvres si laborieusement produites, laissant la foule ameutée de ses voisins et sa propre famille se consumer en lamentations, se répandre en invectives et en cris de rage.

C'était cependant la fin de ses épreuves. Palissy le comprit, et, reprenant le calme naturel à l'homme qui tient désormais le succès, il eut le bon sens de se remettre pendant quelque temps à peindre, de son ancien état, pour gagner quelque argent. Puis, n'ayant plus qu'un écueil à redouter dans la poursuite de son œuvre, son esprit ingénieux et inventif lui inspira enfin l'idée de renfermer ses pièces émaillées, au moment de la cuisson, dans des manchons en terre, destinés à les protéger contre toute cause extérieure de détérioration. Ce procédé, qui n'a cessé d'être employé depuis, réussit à merveille, et cette fois le succès fut complet.

Palissy triomphait enfin dans cette longue et terrible lutte contre l'inconnu. Il pouvait se reposer dans le succès définitif d'une découverte qui assurait sa gloire et devait le faire sortir bientôt de sa sphère de misère.

Tout en rendant justice à son admirable persévérance, peut-être est-il permis de se demander si ces résultats si péniblement acquis étaient, par leur importance, proportionnés à la durée, à l'intensité de l'effort. La découverte d'un simple émail, alors que déjà tant de peuples avaient connu l'art d'émailler leurs poteries, ne semble pas en effet valoir une telle dépense d'abnégation et de courage. Mais, on peut le dire, dans cette lutte si bravement soutenue pendant des années entières, le but poursuivi disparaît lui-même devant la grandeur de l'effort, devant l'énergie et la persévérance de la résolution. Ce n'est plus la découverte, c'est le caractère de Palissy, c'est son incomparable puissance de volonté qu'on se prend surtout à admirer.

Cet hommage, dû au génie triomphant de tous les obstacles, son siècle même, les plus illustres personnages de son siècle l'ont rendu à Palissy. Et d'abord, parmi ses premiers protecteurs, parmi ceux dont l'appui n'attendit pas la fin de ses douloureuses épreuves, nous trouvons, en Saintonge, le sire de Pons, dont la femme était sortie de l'illustre maison de Parthenay, et, à la cour, le connétable de Montmorency lui-même, ce grand homme de guerre qui fut en même temps le plus grand seigneur de son siècle et le plus prodigue en encouragements aux artistes. Palissy avait peint pour lui les vitres du château d'Écouen, et, selon toute probabilité, avait eu même l'occasion de se faire connaître personnellement du connétable, lorsque, en 1548, celui-ci vint en Saintonge pour y apaiser les troubles de la province.

Mais le nombre des protecteurs de Palissy et celui de ses amis grossirent rapidement, comme il arrive toujours, lorsque la fortune se prit enfin à lui sourire. A mesure que sa renommée grandissait, tous les notables de sa province, grands seigneurs et bourgeois, se resserraient de plus en plus autour de lui et tenaient à honneur de lui témoigner hautement leur es-

time. C'étaient, dans la bourgeoisie, des avocats, des médecins, le maire de la ville de Saintes, alors nommé Dominique du Bourg ; puis, parmi les grands seigneurs, le sire de Burie, lieutenant du roi en Saintonge, le duc de Montpensier, gouverneur de la province, le comte de La Rochefoucauld, qui y commandait les troupes royales, le sire de Jarnac et encore d'autres.

Tant d'appuis ne devaient pas être inutiles à Palissy. Car, au moment où, maître enfin de tous les secrets de son art, il semblait n'avoir plus qu'à jouir en paix du fruit de ses longs sacrifices, de nouvelles épreuves, des épreuves d'une toute autre nature l'attendaient encore.

Bernard, comme beaucoup des grands penseurs de cette époque, avait embrassé la religion réformée. L'austérité du nouveau dogme allait à l'austérité de son propre caractère. La réforme avait fait de nombreux prosélytes dans sa province. Palissy était lié avec les plus illustres d'entre eux, et, lorsque commença la persécution contre les idées nouvelles, la fermeté, le courage du grand artiste, le placèrent tout d'abord au premier rang. Son caractère n'était pas de ceux qui faiblissent devant la violence ; sa foi n'était pas de celles qu'ébranlent la menace ou le danger.

Je voudrais passer rapidement sur ces pages de nos annales si tristement ensanglantées par l'intolérance religieuse. Il est cependant des excès sur lesquels on n'a pas le droit de fermer les yeux, des excès que l'historien, quel qu'il soit, doit avoir le courage de flétrir énergiquement. Je n'appartiens point, quant à moi, à la religion réformée ; je n'ai pour elle aucune sympathie particulière, et ce ne saurait être un titre de gloire à mes yeux que de professer une croyance différente de la mienne. Mais toujours et en toute occasion je m'incline, et nous devons nous incliner tous devant la libre manifestation de la conscience. Toute foi sincère a droit à nos respects, et l'intolérance ne peut que grandir à nos yeux ses victimes.

Palissy eut la douleur de voir tomber autour de lui bon nombre de ses coreligionnaires, de ses amis. Le même sort le menaçait à tout instant. Tantôt c'était une ignorante populace ameutée contre lui qui se ruait sur sa maison et mettait son atelier au pillage ; tantôt, le coup partant de plus haut, c'étaient des magistrats eux-mêmes qui, sous couleur de mettre à exécution les derniers édits royaux, poursuivaient, saisissaient, emprisonnaient Palissy et suspendaient incessamment la mort sur cette noble tête.

Malgré tous les efforts, toutes les protestations de ses dévoués protecteurs, il avait été conduit dans les prisons de Bordeaux. Sa perte était résolue depuis longtemps, et, cette fois enfin, c'en était fait de lui, si le connétable de Montmorency, alors redevenu tout puissant, n'eût trouvé, à la dernière heure, le moyen, le seul moyen possible de l'arracher à ses juges, j'allais dire à ses bourreaux. Le connétable obtint pour lui, de la reine-mère un brevet d'*Inventeur des rustiques figulines du roi*. Ce titre, si heureusement inventé lui-même, devait avoir pour effet de soustraire Bernard à la juridiction du parlement de Bordeaux. Étrange époque que celle-là ! Ce n'est point le génie qui sauve l'homme ; ce n'est pas l'éclat de ses talents : c'est un simple brevet.

Palissy sortit donc des prisons de Bordeaux. Mais le séjour de Saintes était devenu impossible pour lui. Aussi bien ses travaux tendaient à l'atti-

rer de plus en plus vers Paris. C'étaient d'abord ceux qu'il devait faire à Écouen, la splendide résidence du connétable ; puis c'étaient les châteaux de Chaulnes et de Nesle en Picardie, de Madrid au bois de Boulogne, et enfin le palais même des Tuileries, que Catherine de Médecis faisait édifier alors, et où Palissy devait construire une grotte toute tapissée de faïence émaillée pour l'ornement des jardins.

Quant aux *rustiques figulines* pour l'invention desquelles il venait d'être breveté, on doit comprendre sous ce nom tous ces magnifiques objets en terre émaillée, plats, vases, coupes, aiguières, etc., décorés de figures d'animaux en relief et de plantes délicatement moulées, que recherchent aujourd'hui si avidement les collectionneurs. On sait que Palissy faisait aussi de charmantes petites figures ou statuettes de la même matière.

L'infinie variété de ses compositions, la pureté des modèles, l'éclat de ses couleurs et la beauté de ses émaux, avaient mis dès lors les œuvres du maître en grande vogue. Pour lui, semble avoir commencé, à cette époque, une ère de prospérité qui dut compenser enfin, dans une large mesure, le souvenir des épreuves cruelles qu'il avait eu à subir.

A partir de 1563 environ, nous trouvons maître Bernard établi à Paris, et pouvant à peine suffire aux commandes. Il associe alors à ses travaux deux hommes de son nom, Nicolas et Mathurin Palissy, qu'on a tout lieu de croire ses fils.

Vers le même temps, Bernard avait publié son premier livre, sous le titre aujourd'hui singulier de *Recette véritable par laquelle tous les hommes de France pourront apprendre à multiplier et augmenter leurs thrésors.* Dix-sept ans plus tard, en 1580, il mit au jour un autre ouvrage intitulé : *Discours admirables sur les eaux et fontaines, métaux, sels et salines, pierres, terre,* etc.

Physique, chimie, géologie, agriculture, philosophie, tout ce qu'on savait, et plus qu'on n'avait su jusqu'alors sur ces diverses sciences, se trouve dans ces deux ouvrages de Palissy. Ainsi, déjà son génie prévoit et décrit nettement la théorie des puits artésiens. Déjà, dans les coquillages marins amoncelés au milieu des terres à l'état fossile, il entrevoit les témoins irrécusables des grandes révolutions de notre globe. Aux agriculteurs il recommande l'usage encore inconnu des marnes comme amendement des terres. Aux artistes il offre des conseils de goût, et à tout le monde des conseils de droiture et de bon sens, que relève encore le charme d'un style toujours nerveux sans rudesse, toujours naïf sans trivialité.

Son dernier livre n'était du reste que le résumé d'un enseignement poursuivi avec succès depuis plusieurs années. Le premier dans notre pays maître Bernard avait entrepris de donner des cours, des conférences publiques sur les sciences naturelles, cours et conférences que suivaient assidûment les hommes les plus distingués de cette époque.

A Palissy appartient également la gloire d'avoir fondé à Paris les premières collections d'histoire naturelle.

Emule de Montaigne quant au style de ses écrits, précurseur de Buffon et de Cuvier, tel fut donc notre Palissy, tel se montre-t-il à nous pendant les années de prospérité, les années de trêve que lui accorda le destin.

De trêve, oui; — car la menace était toujours suspendue sur sa tête, et il ne fallait rien moins que la haute puissance de ses protecteurs, du connétable d'abord, puis, plus tard, de la reine-mère et du roi lui-même, pour soustraire le courageux huguenot au triste sort qui frappait autour de lui tous ses coreligionnaires. Ce fut ainsi que Palissy, logé aux Tuileries mêmes, échappa aux sanglantes hécatombes de la Saint-Barthélemy. Mais, hélas! la faveur dont il était l'objet de la part de si grands personnages ne put le protéger efficacement jusqu'au bout. Paris était tombé aux mains des ligueurs, dont le fanatisme, sans cesse surexcité, ne connaissait plus de bornes. Arrêté de nouveau, Palissy, presque octogénaire, est jeté dans les cachots de la Bastille.

D'implacables ennemis demandaient sa mort; ses protecteurs eux-mêmes, pressés de toutes parts, lui présentaient l'abjuration comme dernier moyen de salut; mais Bernard n'était pas homme à l'accepter. Enfin, nous apprend d'Aubigné, le roi, le faible Henri III, vint en personne trouver Palissy dans sa prison. L'histoire nous a conservé ses paroles :

« — Mon bonhomme, » dit-il à Bernard, « il y a quarante-cinq ans que « vous êtes au service de ma mère et de moi. Nous avons enduré que vous « ayez vécu en votre religion parmi les feux et les massacres; maintenant, « je suis tellement pressé par ceux de Guise et mon peuple, que *je suis* « *contraint* de vous laisser entre les mains de mes ennemis, et que demain « vous serez brûlé, si vous ne vous convertissez. »

« — Sire, » répondit Bernard, « je suis prêt à donner ma vie pour la « gloire de Dieu. Vous m'avez dit plusieurs fois que vous aviez pitié de « moi; et moi j'ai pitié de vous qui avez dit ces mots : *Je suis contraint*. Ce « n'est pas parler en roi, sire; et c'est ce que vous-même, ceux qui vous con- « traignent, les guisards et tout votre peuple, ne pourrez jamais sur moi; « car je sais mourir. »

Magnifique réponse qui couronne dignement la noble existence de Palissy. Magnifique maxime qui résume et proclame l'invincible puissance de la conscience humaine. Sénèque l'avait dit avant lui : *Qui mori scit, cogi nescit*. Homme ou peuple, *qui sait mourir, ne peut être contraint*.

L'audacieuse fierté de son langage pouvait perdre Palissy. Elle le sauva, sinon d'une mort prochaine, du moins de la main du bourreau. L'âge et le chagrin firent le reste. Palissy s'éteignit tristement en 1589 dans les cachots de la Bastille.

Il y a des échéances vraiment providentielles : deux cents ans plus tard, date pour date, cette même Bastille s'écroulait sous la main victorieuse du peuple de Paris, et l'ère de l'intolérance religieuse était fermée à jamais.

II

J'ai cherché à faire connaître l'homme. Jetons maintenant un rapide coup d'œil sur ses œuvres, sur ses œuvres d'art seulement; car, s'il fallait le suivre dans toutes les applications qu'il sut donner aux facultés de sa vaste intelligence, les bornes naturelles de ce travail se trouveraient promptement dépassées.

On a beaucoup écrit sur Pallissy dans ces derniers temps. Mais, de tous les livres, ceux où l'on apprend le mieux à le connaître sont toujours les ouvrages qu'il nous a laissés lui-même. Grâce à M. Cap, nous en possédons une excellente édition, publiée il y a une vingtaine d'années. Depuis lors, des poëtes illustres et d'illustres historiens, Lamartine, Henri Martin, et beaucoup d'autres après eux, ont célébré tour à tour la gloire du grand artiste. Ses compatriotes d'Agen et de Saintes, par la plume de MM. Duplessis et Audiat, ont su aussi, de leur côté, consacrer dignement le souvenir de son génie et de ses souffrances. Enfin, l'œuvre entier de Palissy nous est révélé en ce moment, sous sa forme la plus saisissante, dans une magnifique publication entreprise par M. Delange, publication composée déjà de près de cent planches, et que va compléter bientôt une savante étude due à M. Sauzay, l'un des conservateurs du Louvre.

Mais, si la grande et noble figure du pauvre potier de Saintes a séduit et inspiré beaucoup de généreux esprits, d'autres moins enthousiastes, et qui, par nature, se laissent trop facilement entraîner de la critique au doute, du doute à la négation, d'autres semblent avoir pris, depuis quelque temps, le contrepied de cette admiration si générale pour Palissy. Une étude sérieuse et approfondie ayant démontré que certaines pièces longtemps attribuées à maître Bernard n'étaient réellement pas de lui, on en est venu, par une réaction fort exagérée à lui contester à présent bon nombre de ses productions les plus authentiques; ou bien on jette un doute sur le récit navrant de ses misères; ou bien enfin on cherche à amoindrir ses mérites en établissant que sa grande découverte n'en était pas une, qu'on avait connu bien avant lui l'art d'émailler la terre.

C'est presque une affaire de mode que cette érudition négative qui se plaît à tout remettre en question. Aujourd'hui, elle contestera à Gutenberg la gloire d'avoir inventé l'imprimerie en caractères mobiles, demain à Denis Papin, et à Salomon de Caus celle d'avoir découvert les lois de la vapeur.

A ce prix, il est vrai, on peut plus facilement encore contester à Palissy l'honneur d'avoir appliqué le premier l'émail sur des ouvrages en terre.

Cet art, effectivement, les Égyptiens le connaissaient déjà il y a bien quatre mille ans, et les Italiens, tout le monde en convient, le pratiquaient couramment au xve siècle. Mais Palissy lui-même ne se donne aucunement le mérite de l'avoir inventé, puisque, de son propre aveu, l'idée d'en découvrir les secrets lui vint seulement après avoir vu « une coupe de terre émaillée et tournée de la plus grande beauté. » De quelle fabrique était cette coupe? On a beaucoup discuté à ce sujet sans tomber complétement d'accord. Cependant, ainsi que je l'ai déjà dit, tout porte à croire que ce fut une de ces belles majoliques italiennes, alors encore très-rares en France, qui se fabriquaient à Faënza ou à Urbino, ou en Toscane.

De ce que Palissy avoue avoir pris là sa première idée, faut-il donc conclure qu'il ne fut qu'un servile imitateur? Non! ses œuvres, dès le principe, portent un caractère trop original et trop personnel pour qu'on puisse l'accuser de plagiat. Les génies de la trempe du sien peuvent s'inspirer des œuvres d'autrui, mais ne les copient jamais. Tout ce qu'il a pris à la coupe tombée un jour entre ses mains, c'est l'idée de l'émail blanc ou incolore, dont il entrevit, dès le premier moment, les nombreuses et fertiles applications. Cela posé, Palissy a droit au titre d'inventeur, non-seulement parce qu'il est parvenu, à force de sagacité et de patience, à découvrir des procédés qui lui étaient inconnus, mais aussi parce que, dans leur application, il sut créer un genre absolument nouveau dont le type lui appartient en propre.

Abstraction faite de tous ses autres mérites, et dût-on même ne voir en lui que l'homme désigné dans son brevet, *l'inventeur des rustiques figulines*, Palissy reste donc encore un admirable artisan et un grand artiste.

Son œuvre est très-considérable. Un excellent critique, M. Tainturier, qui en a entrepris la classification et le catalogue, y décrit plus de deux cent vingt pièces de différents modèles, et il s'en faut certainement que ce soit tout.

On peut les diviser en plusieurs catégories.

Les plus anciens ouvrages, à date certaine, qu'on ait conservés de Palissy sont des vitraux. Cela s'explique de soi-même, puisque la peinture sur verre avait été son premier métier. Ces vitraux, du moins les seuls bien authentiques que l'on possède aujourd'hui, sont ceux qu'il fit pour le connétable de Montmorency et qui décoraient le château d'Ecouen. Ils comprennent d'abord toute une suite de charmants tableaux en grisaille représentant *les Amours de Psyché*, après les compositions de Raphaël et les dessins du Rosso, puis quelques panneaux d'ornements portant les chiffres ou la devise du connétable. Le Musée de Cluny possède quelques-uns de ces derniers. Quant aux panneaux à figures, ils sont actuellement entre les mains de M. le duc d'Aumale. Notons que l'un d'eux porte la date de 1544, ce qui prouve suffisamment que les talents de Palissy étaient déjà connus et appréciés du connétable, avant même l'époque des troubles qui appelèrent celui-ci en Saintonge.

Mais ce qui constitue par excellence l'œuvre de Palissy, c'est l'innombrable série de pièces en terre émaillée, si variée de sujets, de forme et de composition, qu'il a laissée après lui.

Au point de vue technique, le caractère propre des faïences de Palissy consiste dans le grain très-fin de la terre dont elles sont faites, dans la couleur presque blanche de la pâte, dans l'éclat, la finesse et surtout l'extrême sûreté des émaux, dernière qualité qui a eu souvent pour résultat ce qu'en termes du métier on appelle des *tressaillements*.

Au point de vue de l'art, on peut donner également comme un caractère propre de ces faïences la décoration en relief dont elles sont invariablement ornées.

Dans les plus simples, qui, probablement, sont aussi les plus anciennes, cette décoration ne se compose guère que d'arabesques; dans les autres, elle comprend des animaux d'abord, puis enfin la figure humaine, isolée ou en groupes, formant de véritables sujets. Toujours les reliefs se détachent sur le fond par de vigoureux contrastes de couleurs. Quand ils sont empruntés à la nature vivante, ils en reproduisent toujours la coloration.

A notre connaissance, aucunes de ces pièces ne sont datées. Toutefois, l'une d'elles, au moins, par les emblèmes dont elle est ornée, peut nous donner quelques indications sur l'époque où elle fut fabriquée. C'est une fruitière à fond jaspé et à bordure découpée à jour au chiffre entrelacé de Henri II et de Diane de Poitiers[1]. Or, Henri II étant mort en 1559, il est bien évident que ce plat, d'une fabrication cependant très-délicate, avait dû être exécuté antérieurement à cette date, et, par conséquent, plusieurs années avant que maître Bernard n'eût obtenu du nouveau roi son brevet d'*inventeur des rustiques figulines*. D'ailleurs, Palissy nous l'apprend lui-même, il commença par faire « quelques vaisseaux de divers émaux entremeslés en manière de jaspe. » Les vases de cette nature doivent donc être considérés comme les premiers en date[2].

Ce n'est que plus tard que Bernard parvint à produire ses grands plats décorés d'animaux en relief. En ce qui concerne ceux-là, il s'était trouvé longtemps arrêté par une difficulté pratique des plus considérables, la difficulté de faire fondre simultanément et au même feu les émaux de toutes les couleurs. « Le vert des lézards, dit-il, était bruslé premier que la cou-
« leur des serpents fut fondue; aussi la couleur des serpents, écrevisses,
« tortues et cancres était fondue auparavant que le blanc eût reçu aucune
« beauté. Toutes ces fautes m'ont causé un tel labeur et tristesse d'esprit
« qu'auparavant que j'aie eu rendu mes émaux fusibles à un même degré
« de feu, j'ay cuidé entrer jusques à la porte du sépulchre. »

Palissy en vint à bout cependant, et c'est de la solution définitive de ce problème que date la fabrication de toutes ses belles poteries à décorations naturelles. Jamais plantes et animaux n'avaient été reproduits avec une perfection pareille. Il suffit, il est vrai, de les voir pour se convaincre que tout a été moulé sur nature, circonstance dont certains critiques ont encore voulu tirer parti pour amoindrir le mérite de Palissy. Mauvaise chicane ! Si,

1. Collection du baron Sellières.
2. Voir particulièrement les belles pièces de cette nature conservées au musée de Sauvageot, au South-Kensington museum, dans les collections du comte de Buillon et de M. Masson.

d'une part, il faut bien reconnaître que ce procédé n'a certainement pas les mérites artistiques d'une œuvre toute personnelle ; de l'autre, on doit convenir également qu'il était, dans tous les cas, le meilleur à employer ici, puisqu'il donnait des résultats qu'on n'eût pu atteindre aussi parfaitement par aucun autre procédé. D'ailleurs, ne faut-il donc compter pour rien la composition, l'art de placer, de grouper selon leurs habitudes, leurs instincts et leurs affinités tous ces petits êtres empruntés aux espèces les plus diverses ? et puis les plantes, et puis les coquilles, et jusqu'au gravier des ruisseaux, reproduits avec la scrupuleuse exactitude du plus savant naturaliste ?

Rien de plus ingénieux, du reste, que le procédé employé par Bernard pour arriver à la perfection de ces moulages si compliqués. Un éminent archéologue de Rouen, M. Potier, en a retrouvé l'indication dans un vieux recueil de la fin du xvi° siècle. « On se servait, pour préparer le motif de la
« composition, d'un plat d'étain sur la surface duquel on collait, à l'aide
« de la thérébentine de Venise, le lit de feuilles à nervures apparentes, de
« galets de rivière, de pétrifications, qui constitue le fond ordinaire de ces
« compositions ; sur ce champ, on disposait *les petits bestions* (les petits
« animaux) qui devaient en former le sujet principal ; on fixait ces ani-
« maux, reptiles, poissons ou insectes, au moyen de fils très-fins qu'on fai-
« sait passer de l'autre côté du plat en pratiquant à ce dernier de petits
« trous avec une alêne, et enfin l'on coulait sur le tout une couche de
« plâtre fin, dont l'empreinte devait former le moule. On dégageait ensuite
« avec soin les animaux de leur enveloppe de plâtre, et rien n'empêchait, »
dit le vieil auteur, « qu'on ne les fît servir immédiatement à recomposer
« un nouveau motif. »

Cette dernière assertion paraît seule douteuse ; car il y a parmi les rustiques figulines certaines pièces d'une dépouille très-difficile qui ont dû évidemment être moulées à creux perdu. On en trouve d'ailleurs la preuve dans le très-petit nombre de reproductions absolument identiques que présente cette partie de l'œuvre de Palissy.

Quoi qu'il en soit, les collections publiques et privées sont très-riches en spécimens de ces curieuses faïences rustiques[1], qui constituent, en quelque sorte, la seconde manière du maître.

La nature des sujets, sinon l'ordre chronologique, semble vouloir que l'on comprenne dans une catégorie distincte toutes les pièces dans la composition desquelles la figure humaine entre comme élément principal. Leur nombre est également très-considérable. Ce sont tantôt des figures isolées, tantôt des groupes, ou même des sujets très-compliqués constituant de véritables petits bas-reliefs. Les chairs y sont toujours représentées par la couleur blanchâtre de la terre recouverte de ce même émail incolore que Bernard avait eu tant de peine à découvrir, et les figures, se détachant ainsi en clair sur des fonds vigoureusement colorés, sont toujours entourées de riches bordures en relief, parfois découpées à jour.

1. Voir particulièrement les magnifiques plats du Louvre, du musée de Cluny, de celui de la ville de Lyon, des collections Sauvageot, Villestreux et de Saint-Seine.

Souvent la même bordure se retrouve à des sujets différents. Ainsi l'encadrement d'un des bassins à reptiles du musée du Louvre se voit reproduit autour d'un autre bassin représentant Vertumne et Pomone, et d'un troisième de la même collection, qui représente Vénus et Vulcain.

D'autres fois, au contraire, mais plus rarement, c'est le sujet qui se répète sous des formes différentes. Ainsi la fable de Calisto, représentée sur un grand plat de la collection Arondel, se trouve partiellement reproduite dans une saucière appartenant aujourd'hui à la princesse Czartoriska.

Le magnifique ouvrage de M. Delange présente, sous ce rapport, des points de comparaison tout à fait intéressants.

Parmi les grands plats à figures, quelques-uns offrent des compositions extrêmement compliquées. Il y en a, qui, par la multiplicité et la finesse des détails, rappellent certains bassins à aiguières en étain de la même époque [1]. D'autres pièces, au contraire, sont d'une extrême simplicité de composition et ne comprennent qu'une ou deux figures. Celles-ci sont peut-être les plus belles sous le rapport du style et de la correction du dessin. Je me contenterai d'en citer deux, *la Source au Cygne*[2] et *la Nymphe de Fontainebleau*[3], que n'eût certainement pas désavouées Jean Goujon.

Ainsi qu'on le voit, d'après le peu d'exemples que je viens de citer, presque tous les sujets sont empruntés à la mythologie païenne. C'était la mode du jour, et, d'ailleurs, il ne faut guère s'étonner que le huguenot Palissy fût peu porté à peindre des figures de saints. On a cependant de lui quelques sujets religieux, *le Baptême de Notre-Seigneur*[4] et *la Décollation de Saint Jean-Baptiste*[5], tous deux renfermés dans des bordures parfaitement pareilles, une figure de *l'Espérance*[6], une soi-disant *Madeleine*[7] qui pourrait bien-être toute autre chose, et enfin *une Charité*[8] très-remarquable en ce qu'elle est exécutée tout à fait dans le style des faïences italiennes de Lucca della Robbia.

Ces figures nous amènent à parler aussi des statuettes, du reste en petit nombre, qu'a composées Bernard Palissy. La plus célèbre et l'une des plus jolies représente *une Jeune nourrice*[9] en costume saintongeais, allaitant son marmot. Quelques autres, au contraire, sont d'un style si négligé que leur attribution peut paraître assez douteuse.

Dans cette catégorie de ses œuvres, il faut ranger aussi quelques figures en buste, des médaillons d'empereurs romains [10], un buste d'homme vu presque de face qu'on croit être celui de l'artiste lui-même [11], et un autre

1. Collection La Faulotte; musée du Louvre.
2. Collection Joseph, en Angleterre.
3. Musée Sauvageot.
4. Collection du vicomte de Manneville.
5. Collection du baron d'Yvon.
6. Collection Vitel.
7. Musée du Louvre.
8. Musée Sauvageot.
9. *Ibid.*
10. Musée du Louvre.
11. Collection du baron Antony Rothschild.

de vieille femme en cornette [1], à l'air si rechigné qu'on serait bien tenté de la prendre pour la propre femme de Palissy. Par une exception unique dans son œuvre, la figure n'est pas émaillée. Peut-être le brave Palissy a-t-il voulu montrer par là combien, chez sa femme, l'écorce était rude.

Enfin l'œuvre du maître se complète par une série d'objets usuels, tels que : aiguières, gourdes, cannettes, hanaps, saucières, salières, porte-lumières, flambeaux, écritoires, etc.

Tous ces objets, quels qu'ils soient, se distinguent par un grand style d'ornementation, et quelques-uns d'entre eux sont de véritables objets d'art. Parmi les meilleurs, on peut citer d'abord les porte-lumières en forme de syrène et le beau hanap de la collection du Louvre, puis l'écritoire de Sauvageot, la grande cannette et le flambeau de la Collection Rothschild.

Du reste, il est à remarquer que le style rustique, c'est-à-dire la décoration à figures d'animaux en relief, se trouve rarement appliqué à ce genre d'objets, ce qui porterait à croire que la plus grande partie n'a été fabriquée qu'à une époque relativement assez avancée de la carrière de Palissy, alors que son séjour à Paris avait pu déjà lui rendre familières toutes les recherches du luxe, toutes les élégances des grands seigneurs et le haut style de décoration importé en France par les artistes italiens.

Parmi les innombrables pièces attribuées communément à Palissy, il y en a évidemment un certain nombre qui ne sont pas de lui. Pour quelques-unes, le sujet même fait justice de ces attributions erronées. Je me contenterai de citer le buste de Henri IV[2] et le bassin où ce roi, parvenu au trône bien postérieurement à la mort de Palissy, est représenté au milieu de tous les princes de sa famille[3]. Une chose est à noter cependant en ce qui concerne ce dernier plat : c'est qu'il porte pour encadrement cette même bordure que j'ai déjà citée comme se trouvant plusieurs fois répétée dans les œuvres les plus authentiques du maître. Les moules de Palissy avaient donc été conservés après lui. Or, comme, dans ce cas, le moule d'une figure pourrait avoir été conservé tout aussi bien que celui d'un encadrement, il est permis de penser que, si l'on trouve parmi les productions de l'illustre artisan quelques pièces d'une fabrication en apparence un peu négligée, celles-ci ont bien pu être, non point l'œuvre personnelle de maître Bernard, mais celle de quelque continuateur indigne de lui.

Il est évidemment imposssible que Palissy n'ait pas eu d'imitateurs. De nos jours même, de fort habiles céramistes se sont efforcés de faire revivre son art et ses procédés. MM. Avisseau, Barbizet, et, en dernier lieu, M. Pull, sont parvenus en ce genre à des reproductions d'une fidélité vraiment merveilleuse. On ne peut qu'estimer leurs efforts et applaudir à leurs succès. Cependant, selon nous, l'exemple de Palissy doit être plus largement compris. Pour prendre place à sa suite dans l'histoire de l'art, nos modernes céramistes ne doivent pas se borner au rôle de simples imitateurs. Bernard, lui aussi, s'était inspiré de modèles antérieurs, mais il ne

1. Musée du Louvre.
2. Collection d'Yvon.
3. Collection Ladislas Czartoriski

se borna point à les copier. Que ceux qui veulent marcher sur ses traces fassent donc comme lui! Qu'ils profitent de ses exemples plus encore que de ses modèles! Qu'ils l'imitent et le suivent surtout dans sa constante étude de la nature, dans sa constante recherche du beau!

Palissy, comme tous les maîtres de la Renaissance, professait cette opinion qu'il n'est si petit objet où l'art ne puisse trouver sa place. Et c'est précisément en cela que ses œuvres peuvent si utilement nous servir de modèles aujourd'hui.

Quelques esprits éminents, mais trop exclusivement renfermés dans les abstractions du beau idéal, semblent craindre quelque chose comme une déchéance pour l'art dans cette alliance trop intime avec l'industrie. Mais non! qu'ils se rassurent! L'exemple des plus grands siècles repousse l'idée d'un tel danger. Qui oserait dire que l'existence d'un Benvenuto Cellini ait amoindri Michel-Ange en Italie, Jean Goujon dans notre France? Non, l'art ne descend jamais, on s'élève jusqu'à lui.

Honorons donc, entre tous, les maîtres qui, en poursuivant l'art jusque dans ses moindres applications, font pénétrer instinctivement le goût du beau dans les masses et contribuent ainsi à l'élévation de leur niveau intellectuel.

Palissy fut de ce nombre. En lui nous avons salué un héros du travail; en lui nous aimons à saluer encore un apôtre de l'art!

FIN.

DU MÊME AUTEUR :

OUVRAGES CONCERNANT DES QUESTIONS D'ART

Histoire de la Peinture sur verre d'après ses Monuments en France, 2 vol. in-fol. avec 110 planches coloriées.

Quelques mots sur la théorie de la Peinture sur verre, in-12.

La Peinture sur verre au XIX° siècle, in-8.

Notice sur les Vitraux de Rathhausen, in-8.

L'Électrum des anciens était-il de l'émail ? in-8.

De l'antériorité des émaux allemands ou limousins, in-8.

La châsse de Saint-Viance, in-8.

Description du Trésor de Guarrazar, in-4°, fig.

Causeries artistiques, in-12.

Les Travaux de Paris, in-12.

La Peinture à l'Exposition universelle de 1862, in-12.

Projet d'un Musée municipal des Arts industriels, in-32.

www.ingramcontent.com/pod-product-compliance
Lightning Source LLC
Chambersburg PA
CBHW030131230526
45469CB00005B/1900